LETTRES
A MONSIEUR ***,
VOYAGEUR, A PARIS,

Auteur des Lettres à Sir CHARLES LOVERS, *& à l'Editeur de ces Lettres,*
Par M. ***.

A AMIENS,

Chez JEAN-BAPT. CARON fils, Imprimeur du Roi rue Saint Martin;

Et se trouve,

A Paris, chez HARDOUIN, Libraire rue des Prêtres S. Germain l'Auxerrois, vis-à-vis l'Eglise.

M. DCC. LXXX.

LETTRE

A MONSIEUR ***,

VOYAGEUR A PARIS,

Auteur des Lettres à Sir CH. LOVERS.

JE n'ai pas plutôt vu l'annonce de vos Lettres, Monsieur, que j'ai cherché le moyen de m'en procurer un Exemplaire, ce qui n'est pas facile à une espece d'atôme de Province qui voit de très-loin les progrès ou la décadence des Arts. Votre Brochure m'étant parvenue, je l'ai parcourue avec empressement & avec rapidité. La premiere lecture me fit assez de plaisir; la seconde me fit faire quelques réflexions; enfin, la troisieme me détermina à vous adresser quelques unes de ces réflexions qui me paroissent vous être échappées. Je vous observe, cependant, qu'en vous faisant part de mes idées sur les Ouvrages de M. *Greuze*, mon intention n'est pas de blesser l'amour propre de cet Artiste: s'il ne remplit pas totalement l'attente du Public, il mérite cependant, à bien des égards, son indulgence. Il est vrai que M. *Greuze*, ayant embrassé un genre de Peinture, dont les scenes paroissent, pour la plupart, puisées dans la Société, il auroit pu consulter un peu plus la Nature & ses variétés, les usages & les mœurs de cette partie de

A

Citoyens qu'il croit propres à donner l'exemple de la vertu ; prendre avis des Personnes éclairées , & porter ses Ouvrages au plus haut degré de perfection possible. Je vous avouerai que j'ai été étonné d'apprendre, par votre Lettre sur l'estampe de la Dame bienfaisante , que la Femme du Vieillard est couchée avec son Mari. J'avois toujours cru voir cette Femme placée dans la ruelle du lit , pour donner ses soins au malade , elle ne me paroissoit inclinée , sur le lit , que pour donner des marques sensibles de sa reconnoissance à la Dame Bienfaisante. Ce qui me confirmoit dans cette opinion , c'est que je ne pouvois pas imaginer que M. *Greuze* eût pu, avec réflexion , représenter deux Personnes malades, sans autre secours que celui d'un petit Garçon peu propre à donner des secours suffisans à deux Personnes tenant le lit. Pour donner plus de pathétique à sa composition , M. *Greuze* n'auroit-il pas pu y placer une vieille Servante , qui , par attachement pour ses Maîtres, n'a pas voulu les quitter, même dans la plus grande indigence, pour leur donner ses soins ? Il auroit représenté cette Fille suspendant son travail , les larmes prêtes à couler de ses yeux , à la vue des secours que le Ciel semble adresser à ses Maîtres ; par ce moyen , sa composition auroit été plus naturelle & plus instructive. N'auroit-il pas été aussi plus convenable de faire jouer un autre rôle à la Sœur de Charité, qui paroît avoir conduit la Dame Bienfaisante ; elle est là debout , comme une statue , sans prendre aucun intérêt au sort de ces deux Malades ? Quoique ces sortes de Personnes soient dans l'habitude de voir des Infortunés & d'être assez tranquilles sur leur misere, elles seroient fâchées de ne pas paroître compatissantes, sur-tout, en présence des Personnes qui s'intéressent au sort des Malheureux. M. *Greuze* ne craint-il pas d'être accusé de n'avoir qu'une foible idée

de la belle éducation que les Peres & Meres donnent à leurs Enfans, pour avoir donné à la Fille de la Dame Bienfaisante une attitude de répugnance : il paroît que c'est comme forcée qu'elle présente la bourse ; si l'Artiste lui eût donné cet air d'empressement si naturel aux Enfans lorsqu'il s'agit de faire des libéralités, c'auroit été faire entrevoir, dans cette jeune Fille, un germe de bienfaisance & d'une belle ame que les Parens bien nés font charmés de découvrir dans leurs Enfans.

Convenez, Monsieur, que ces réflexions vous ont échappé, ou que la crainte d'avoir voulu disséquer toutes les parties de cette composition, vous a fait sacrifier une partie des réflexions qui s'étoient présentées à votre esprit.

Je ne crois pas devoir m'arrêter sur l'Estampe de la Mere bien aimée, il m'a paru que vous en aviez suffisamment parlé. Quant à l'Offrande à l'Amour, elle ne vaut pas la critique que vous vous êtes donné la peine d'en faire, je ne vais donc vous parler que de la Malédiction paternelle.

Je me rappelle, à ce sujet, que l'esquisse en a été exposée au Sallon de 1765, avec celle *du Fils puni*. La premiere étoit intitulée alors *le Fils ingrat*. Voici comment en parloit M. Mathon de la Cour. " On voit dans l'une
" un Fils débauché qui insulte son Pere aveugle, dont il
" est la seule ressource : ce Pere lui donne sa malédiction,
" & le Fils paroît s'en mocquer ; il sort en colere avec
" des Soldats qui l'attendoient à la porte. La Mere alors
" lui reproche son ingratitude : une jeune Sœur tache de
" l'arrêter par ses larmes : une plus jeune encore, qui
" voit que tout est inutile, tombe aux pieds du Pere,
" & lui proteste que ses autres Enfans ne l'abandonneront
" jamais, & qu'ils feront leur bonheur d'avoir soin de
" sa vieillesse ".

L'Auteur des Lettres pittoresques, à l'occasion des Ta-

bleaux exposés au Sallon, en 1777, dans le *P. S.* de la VIIe Lettre, s'exprime ainsi sur ce Tableau : » Oh !
» Monsieur, comment pourrai-je vous rendre ce que je
» viens d'éprouver ? Je sors de chez M. *Greuze*, & j'en sors
» ému, saisi, pénétré d'admiration. Sur le bruit d'un nou-
» veau Tableau de sa composition, qu'il a bien voulu
» exposer à la curiosité publique, j'y ai volé, & je puis
» me vanter d'avoir vu une des plus étonnantes produc-
» tions du pinceau.

» C'est la Malédiction Paternelle. Représentez-vous un
» de ces Vieillards vénérables qu'il sait si bien peindre,
» mais différent, pour le caractere de tête, de ceux que
» nous avons vus de lui. Il lance les foudres de sa co-
» lere sur un Fils pervers. On croit entendre sortir de sa
» bouche les paroles terribles. Cependant, à travers son
» indignation, on sent le déchirement du cœur paternel,
» qui gémit de la nécessité de maudire, & ce mélange de
» sentimens opposés étoit sans doute bien difficile à ex-
» primer. Le Fils me paroît encore plus admirable. Il est
» effrayé. Il a peut-être des remords ; mais il semble se
» roidir contre eux. Il secoue, pour ainsi dire, le poids
» de la malédiction, & regardant fièrement son Pere, il
» marche vers la porte. Tout cela se voit dans les traits
» de son visage, dans les mouvemens de ses bras, dans
» son attitude entiere. Et la Mere, Monsieur, qu'elle est
» belle ! qu'elle intéresse ! C'est le sublime de l'expression
» touchante. Elle veut arrêter son Fils ; elle tourne sur lui
» les yeux les plus faits pour l'attendrir ; elle l'accable de
» sa douleur profonde. Une Sœur du malheureux jeune
» homme le conjure, en pleurant & à mains jointes, de
» demeurer. Une autre retient le bras du Pere qui mau-
» dit, tandis qu'un petit Frere, encore enfant, s'accroche
» à la veste de son aîné, & s'efforce aussi de l'arrêter.

» Que vous dirai-je ? Il y a, dans toute cette scene, une ame, une chaleur, un caractere, une énergie de sentiment qu'il m'est impossible de vous rendre. J'ai, sur-tout, été frappé du mouvement général qui l'anime. Elle est comme d'un seul jet. On diroit qu'elle a été exécutée aussitôt que conçue, & qu'elle est sortie de la tête de l'Artiste, comme Minerve sortit toute armée de celle de Jupiter.

» Toutes ces Figures sont aussi purement que noblement dessinées, sur-tout celle de la Mere, qui est pleine de dignité. Qu'on leur donnât d'autres habillemens, quoique les leurs soient très-bien entendus, qu'on les revêtît du costume héroïque, & nous aurions un des plus beaux Tableaux d'histoire. Je ne parle point du coloris. Vous savez ce que M. *Greuze* fait faire à cet égard. Je vous dirai seulement que son pinceau n'a produit rien de plus vrai, de plus vigoureux, & d'un effet plus frappant. Enfin, ce Tableau est un chef-d'œuvre en tout point, & tel, à mon avis, que les plus grands Maîtres en fait d'expression, qu'un *Poussin*, un *le Sueur*, & *Raphaël*, peut-être, ne l'auroient pas désavoué.

» Comme je ne l'ai vu qu'une fois, je ne sais si un examen plus rigoureux m'y feroit découvrir quelques défauts, & je ne veux pas le savoir, du moins sitôt. Je vous rends compte de l'impression forte & subite qu'il a faite sur moi; quitte à y revenir, soit pour y remarquer en effet de légeres imperfections, soit pour l'admirer encore davantage «.

L'on peut penser que l'Auteur de cette description ne l'a fait si pompeuse que dans la vue probablement de faire sa cour à M. *Greuse*: y a-t-il réussi ? C'est de quoi l'on peut douter. On n'imaginera jamais que cet Artiste ait pu être bien sensible à la description d'un de ses Tableaux, où

l'on prête des sentimens & des caracteres qu'il n'a point eu intention de donner à ses personnages. Car, à en juger par l'estampe, qu'est-ce que représente le tableau de la Malédiction Paternelle, si ce n'est un Vieillard assis dans un fauteuil, la tête vue de profil, & les bras tendus, reprochant, sans doute, à son fils son inconduite ? en effet s'il le maudissoit, l'Artiste auroit dû le représenter de face ou tourné de façon qu'on voie totalement son visage sur lequel on devroit remarquer ce beau caractere qu'on lui prête gratuitement, quand on dit qu'*à travers son indignation, on sent le déchirement du cœur paternel, qui gémit de la nécessité de maudire, & ce mélange de sentiment opposé étoit sans doute bien difficile à exprimer.* Ce Vieillard ne semble-t-il pas uniquement dire à son Fils ; malheureux, retire-toi, cesse d'insulter davantage à mes malheurs ; & il ne paroit tendre les bras en avant qu'afin qu'on le conduise pour mettre son Fils à la porte ; c'est du moins ce que l'on remarque à son attitude & par l'action de la jeune Fille qui est auprès de lui, car l'action de porter les bras en avant désigne, dans ce Vieillard, celle d'aller jusqu'à son Fils, & l'action de la jeune Fille, qui les soutient, désigne la crainte qu'il n'arrive quelque chose de fâcheux à son Pere. L'autre jeune Fille qui a les mains jointes, & qui regarde son Frere, semble le prier de considérer l'état de son Pere, & de ne point le porter au désespoir. Ce Fils a effectivement l'air d'un libertin, plein de boisson, qui chancelle, & qui non content d'avoir renversé tout ce qui s'étoit trouvé devant lui, semble encore vomir des atrocités contre son malheureux Pere. La Mere, figure sublime, par la noblesse de son caractere, lui passe un bras sur l'épaule, lui prend la main, & semble le conjurer de ne pas outrager son Pere, ou au moins de prendre la porte. Un petit Garçon semble le retenir par la poche de sa veste, mais

l'on ne peut deviner ſi c'eſt par amour pour ſon Frere qu'il voudroit empêcher de ſortir, ou par la crainte de le voir tomber, & d'entraîner leur Mere dans ſa chûte. Derriere la porte, il y a un Soldat recruteur, dans l'attitude d'un homme qui écoute ce qui ſe paſſe dans la maiſon, & qui ſeroit fâché d'être apperçu.

Voilà, Monſieur, toute la compoſition du Tableau de la Malédiction Paternelle, où il y a certainement de belles figures & de beaux caracteres. Quel dommage que ces figures ne ſoient pas placées avantageuſement pour ſignifier ce que l'on a prétendu faire concevoir de cette compoſition? Car, pour que le Vieillard ſoit ſuppoſé maudire ſon Fils, n'auroit-il pas dû faire un mouvement de la tête & du bras, qui marquoit qu'il le maudiſſoit, & qu'il lui ordonnoit de ſortir. Celui-ci, qu'on ſuppoſe faire une démarche pour ſortir, & lancer un regard de colere ſur ſon Pere, auroit dû être placé à peu près dans la même attitude entre ſa Mere & la porte, alors, il n'y auroit plus eu d'ambiguité ſur cette figure, ni ſur celle de la Mere, & celle du petit Garçon: chacune de ces figures auroit joué le rôle qu'on lui fait jouer dans le P. S. dont nous avons parlé, & effectivement c'auroit été avec raiſon qu'on auroit pu être *ému, ſaiſi, pénétré d'admiration* à la vue de cette compoſition.

Le tableau de l'Accordée de Village paſſe, avec raiſon, pour être le chef-d'œuvre de M. Greuze, car, depuis cet ouvrage, il n'a produit rien de ſi parfait; cette production ſemble avoir émouſſé ſon génie, & l'avoir rendu moins jaloux de ſoutenir la réputation qu'il avoit acquiſe. Il paroît que cet Artiſte, ébloui de ſes premiers ſuccès, s'eſt habitué inſenſiblement, depuis cette époque, aux louanges de ces tourbillons de petits Adulateurs, gens déſœuvrés, ſoi-diſant connoiſſeurs dans les Arts, à qui il a donné, par la ſuite, lieu de l'aſſaillir par des expoſitions particulieres

de ses Ouvrages, plutôt que de consulter de vrais amis, & le jugement du Public. La critique est cependant un remede, & la flaterie un poison. De vrais amis, d'habiles Connoisseurs auroient pu faire remarquer à M. *Greuze* que dans la plupart de ses compositions, où sont dépeintes les mœurs d'honnêtes Villageois, il a toujours donné aux Peres de familles un air de vieillesse qui les fait paroître de 20 ans plus agés que leurs femmes. Il est cependant vrai que les garçons de Village n'attendent pas l'âge de 40 ans pour épouser une fille de 15 à 18 ans. Ce qu'il a très-bien observé dans le Tableau de l'Accordée de Village. Il est à présumer que M. *Greuze*, habitué à voir de vieux bourgeois épouser de jeunes personnes, a cru devoir mettre sur ce ton les gens de Campagne, dont la différence d'âge entre les époux n'est pas au-delà de 2, 3, 4 & 5 ans au plus, négligence qu'il ne devroit pas se permettre.

Voilà, à quoi se borne, pour le présent, mes réflexions sur les Ouvrages de M. *Greuze*. Je passe par-dessus le caractere de ses Figures qu'on lui reproche être presque toujours de la même famille; léger défaut, si c'en est un, qu'il a de commun avec les plus grands Artistes, & qui se trouve bien racheté par leurs beautés.

Je suis, &c.

*LETTRE à M.***, Editeur des Lettres de M.***, Voyageur à Paris, Auteur des Lettres à Sir Charles Lovers.*

IL est certain, Monsieur, que les Amateurs & le Public vous sauront gré, ainsi qu'à l'Auteur des Lettres adressées à Sir Charles Lovers dont vous êtes l'Editeur, d'avoir dévoilé les supercheries des Graveurs & des Marchands d'estampes, concernant celles qui sont avant la Lettre & avec des remarques. Il est étonnant que des Artistes qui aspirent

à l'immortalité emploient des moyens auffi bas pour fatif-faire leur cupidité. Gerard Audran, Maffon, Edelinck, François Poilly, Roullet, Baudet, les Drevet, & tant d'autres habiles Artiftes, auroient-ils employé de tels moyens, & ne fe feroient-ils pas cru déshonorés, s'ils euffent eu la foibleffe de tromper ainfi le Public ? Les remarques & les changemens que ces Artiftes ont faits dans leurs eftampes, ne l'ont jamais été au premier tirage de la planche, ce n'a été que par des Réflexions dont on leur a fait part, fur quelques figures qui fembloient produire un mauvais effet pour le débit, tel dans l'eftampe de François Poilly, repréfentant S. Charles communiant les Peftiférés de Milan, où dans les premieres épreuves le Saint communie de la main gauche, ce qui a été changé dans les fuivantes : & dans l'eftampe de G. Audran, repréfentant la pefte d'Epire, qui fut changée en pefte de Jérufalem, par le changement de la figure de Junon en celle d'un Ange, & par le titre.

Les talens de nos Maîtres, aujourd'hui exiftans, font-ils bien au deffus de ceux de ces fameux Artiftes, dont les Ouvrages feront toujours les délices des Amateurs ? A confulter quelques Écrits fur cet Art, & le goût des Curiolets de notre fiecle, la queftion paroîtroit décidée : mais le goût des Amateurs & des vrais Connoiffeurs militera toujours en faveur des Anciens. Remarquez, Monfieur, que je ne parle que des Graveurs de notre Nation. Perfonne n'ignore combien les chefs-d'œuvres de nos anciens Maîtres font encore recherchés, j'entends parler de ces morceaux gravés au burin, tels que la Madeleine, la famille de Darius, d'après le Brun, la Sainte Famille, d'après Raphaël, gravées par Edelinck ; les Difciples d'Emmaüs, d'après le Titien, gravés par Maffon ; les Morceaux capitaux de François Poilly, ceux de Roullet ; la Rebecca de Coypel & la Préfentation au Temple de Boulogne, par Drevet ;

les beaux Morceaux de l'Albane, par Baudet, &c. Nos Modernes, à l'exception d'un seul Artiste, que je n'ose nommer par respect pour ses talens & sa modestie, ont-ils produit aucun Ouvrage qui puisse aller de pair avec le moindre de ces chefs-d'œuvres. A voir cependant le prix excessif auquel nos Artistes fixent aujourd'hui leurs productions, ne croiroit-on pas que ce sont autant de chefs-d'œuvres.

» Le Graveur, selon M. Watelet, est pour les Peintres,
» dont il imite les tableaux, ce que le Traducteur est pour
» les Auteurs dont il interprete les Ouvrages; ils doivent
» l'un & l'autre conserver le caractere original, & se dépouil-
» ler de celui qu'ils ont; ils doivent être des Prothées: on ne
» lit une traduction, & l'on ne consulte, pour l'ordinaire,
» une gravure, que pour connoître les Originaux.

» L'usage de la Gravure le plus commun & le plus relatif
» à la Peinture, est de multiplier les idées de compositions
» des Tableaux des grands Artistes, & les effets du clair-
» obscur de ces compositions. Il y a des Tableaux de diffé-
» rens genres, par conséquent, il doit y avoir différens gen-
» res de gravures pour les imiter. L'histoire est l'objet prin-
» cipal de la Peinture: on peut exiger, pour qu'elle soit traitée
» parfaitement par un Peintre, que toutes les parties de son
» Art y concourent; que le beau fini soit uni à la grandeur du
» faire, à la perfection de l'effet & à la justesse de l'expression :
» un tableau de cette espece, s'il y en a, pour être gravé, doit
» être rendu dans l'Estampe par toutes les parties de la *Gra-*
» *vure.* Le burin le plus fier, le plus propre, le plus varié, le
» plus savant, sera à peine suffisant pour imiter parfaitement
» le Tableau dont je parle. Le travail de l'eau forte donneroit
» trop au hasard, & je crois qu'elle nuiroit à la beauté de
» l'exécution. Si un Tableau moins parfait offroit une com-
» position pleine de feu, d'expressions, & en même-temps
» un faire moins terminé & un accord moins exact, je crois

» que le Graveur qui emploieroit l'eau forte pour rendre le
» feu de l'expreſſion qui domine dans l'ouvrage, & qui re-
» toucheroit au burin, ajouteroit à ſon ouvrage le degré
» d'harmonie que contient ſon original, rempliroit les vues
» de la *Gravure*. Enfin, un Tableau, dont le mérite conſiſte-
» roit plus dans le beau faire & dans l'harmonie, que dans
» l'expreſſion & la force, doit recevoir en *Gravure* la plus
» grande partie de la vérité de ſon imitation, d'un burin bien
» conduit, & dont le beau travail répondra au précieux mé-
» chaniſme du pinceau, & à la fonte des couleurs «.

On convient que l'invention de la gravure à l'eau forte eſt d'un grand ſecours pour les Tableaux d'hiſtoire : mais par Tableaux d'hiſtoire, entend-on tous les Tableaux des Peintres Flamands & Hollandois, dont le mérite, pour la plupart, ne conſiſte que dans la fonte des couleurs, la beauté du coloris & la magie du clair-obſcur ? Met-on auſſi, dans cette même claſſe, les Tableaux de ceux des Peintres de notre École, qui s'appliquent à mettre ſous nos yeux des ſcenes puiſées dans la ſociété, & qui portent leur travail au plus grand fini qu'exigent ces ſortes d'ouvrages ?

Perſonne n'ignore que G. Audran ne ſoit le modele des Graveurs en hiſtoire, & je crois même que perſonne n'a encore pu l'égaler, ſur-tout dans ſes batailles d'Alexandre & de Conſtantin, d'après le Brun, dans leſquelles il a ſu donner à ce Peintre, un caractere d'expreſſion, & une fierté de deſſin que les Tableaux n'offrent pas, à ce que l'on prétend. Mais, cet Artiſte ne paroît pas toujours le même dans ſes autres productions d'après d'autres grands Maîtres, à qui, pour leur avoir prêté ſa chaleur, il fait diſparoître bien des beautés & méconnoître leur faire. Croira-t-on qu'il y ait des Amateurs, de vrais Connoiſſeurs, & des Artiſtes même qui ſoient de l'avis de l'Auteur de la Préface du Traité de la Gravure d'Abraham Boſſe, Édition de 1758, où il dit, avec confiance,

que la gravure de l'eſtampe de la Famille de Darius, par Edelinck, quoique parfaite pour le burin, eſt beaucoup moins convenable dans un pareil morceau que celle de G. Audran. Je laiſſe les Connoiſſeurs & les Artiſtes à faire une réponſe là-deſſus; je crois qu'il étoit plus facile à G. Audran de donner de la force & de la chaleur à ſes figures, & de rendre de grandes paſſions, que des paſſions douces.

Laurent Cars, célebre par ſon deſſin & le goût de ſon travail, eſt le Maître qui approche le plus de G. Audran; ſa maniere, & le choix de ſon travail eſt tout à fait aimable, & n'a pas peu contribué à faire connoître les Ouvrages de F. Lemoine.

M. C. Levaſſeur, qui paroît s'être formé ſur ces deux modeles, a donné pluſieurs morceaux de gravure dans leſquels il y a du goût & un diſcernement qui lui font honneur; mais quand on lui voit graver des Baigneuſes, d'après *Poelembourg*; Appollon & Daphné, d'après *L. Jordans*; une Jardiniere, d'après *Peters*, traités dans le goût de l'Hiſtoire, on ne peut s'empêcher de dire qu'il eſt bien au deſſous de lui-même: ces différens morceaux exigeoient plus de ſoin, plus de fineſſe d'outil, un travail plus terminé leur auroit donné plus d'attraits.

Si, comme nous l'avons dit ci-deſſus, les Tableaux des Peintres Flamands & Hollandois doivent être mis au nombre des Tableaux d'hiſtoire, c'eſt avec raiſon que M. le Bas peut paſſer pour un habile Graveur dans ce genre; mais, ſe perſuadera-t-on jamais que tous les magots de Teniere ont aſſez de mérite pour paſſer à la poſtérité la plus reculée; tous ces riens, ſi pompeuſement vantés, être gravés avec goût & avec art, ainſi qu'une infinité d'autres ſujets gravés par d'autres Artiſtes, d'après une infinité de Peintres dont on connoît à peine les noms, ne reſteront-ils pas dans l'oubli, & notre ſiecle qui les a vu naître ne les verra-t-il pas mourir en

finissant? La France & les Étrangers mêmes sauront toujours bon gré à M. le Bas de ses Ports de France, d'après M. Vernet. Ces morceaux seuls l'immortaliseront avec plus de justice que les Œuvres de Miséricorde & l'Enfant prodigue, de Teniere, qui sont cependant deux Estampes où il a le plus fait connoître l'étendue de ses talens.

Si l'on peut mettre dans la classe des Tableaux historiques, les Tableaux dont les scenes sont puisées dans la société, M. Flipart, qui passe, avec raison, pour un habile Artiste dans le genre de l'histoire, paroîtra s'écarter toujours des principes de la gravure à l'eau forte, préconisée dans le Livre que j'ai ci-devant cité, particuliérement dans les morceaux qu'il a gravés d'après M. Greuze, où il paroît avoir dédaigné de faire usage de ces *points mis en apparence sans ordre & avec un goût inimitable* : & en cela je le félicite, parce qu'il seroit arrivé que ses planches venant à s'altérer, les figures n'auroient pas manqué de paroître avoir eu la petite vérole (1), comme elles le paroissent dans toutes les Estampes pointillées, quand elles ne sont plus du premier tirage.

On ne pourra faire ce reproche à M. Beauvarlet que dans ses Estampes gravées d'après L. Jordans, mais jamais dans les morceaux qu'il a gravés d'après C. Vanloo, &, d'après le Guide, où il semble qu'il a voulu égaler Edelinck ou les Drevet, peut-être même, par un peu de présomption, surpasser ces Artistes par plus ou tout au moins autant de finesse. Il ne s'est cependant élevé aucune critique sur l'exécution des quatre morceaux d'après C. Vanloo qu'on a regardé comme des chefs-d'œuvres ini-

(1) C'est la réflexion d'un enfant de 8 ans, qui, voyant l'estampe de l'Enlévement des Sabines, d'après le Poussin, gravée par Jean Audran, dit, voilà des femmes qui sont encore plus marquées de la petite vérole que je ne le suis.

mitables : cependant l'Editeur de l'Art de la Gravure d'Abraham Bosse, a avancé, avec assez de confiance, dans sa Préface, « que les morceaux d'histoire gravés par Pierre Drevet le » fils, sont admirables pour la finesse & la beauté du travail, » mais beaucoup trop finis pour le caractere de l'histoire, ce » qui fait dire aux gens de goût que c'est un fort beau tra- » vail, mais très-déplacé, & qui ne sert qu'à faire paroître » les figures comme si elles étoient de bronze «. Quelle différence, pourtant encore, entre ces deux Artistes ! On voit Drevet plein de son objet, ne faire un trait, une hachure qui ne produisent l'effet qu'il en attendoit. M. Beauvarlet, au contraire, paroît peiné, tatonnant par-tout, surchargeant de travail presque toutes les parties de ses figures, les faisant grimacer, croyant arriver à leur donner le caractere qu'elles doivent avoir. Qu'on jette les yeux sur son estampe de la Lecture Espagnole, l'on verra qu'il est si peu habile dans le dessin, qu'il n'a pu rendre une seule tête de cette aimable composition. A peine l'estampe des Couseuses a-t-elle parue, qu'elle a mis au plus grand jour toute l'étendue des talens de son Auteur. Pour rendre cependant le tableau du Guide, M. Beauvarlet pouvoit consulter des chefs-d'œuvres faits d'après cet Artiste. Les estampes de F. Poilly, son Compatriote, de G. Edelinck & de Corneille Bloemaert, pouvoient lui servir de modeles ; en imitant ces Artistes célebres, en consultant leurs Ouvrages, il auroit trouvé une grande partie des têtes qu'il avoit à graver, & il auroit fait un chef-d'œuvre qui auroit ajouté à sa réputation d'habile Artiste que quelques morceaux sembloient lui avoir mérité, tandis, au contraire, que la maniere dont il a travaillé celui-ci, l'a mis presque au rang des Graveurs sans goût & sans art. Ce n'est point à force de graver fin qu'on peut passer pour habile Maître ; pour mériter ce titre, il faut savoir graver de la maniere que l'exige le tableau du Maître que l'on copie, & c'est

té qu'a fait Drevet. Ne seroit-il pas à souhaiter que M. Beauvarlet ne se fut pas éloigné de ce beau faire qu'il a si heureusement employé dans l'estampe de la Conversation Espagnole, qui lui a mérité de justes applaudissemens dans le temps qu'elle a paru.

On peut dire que M. Aliamet a réussi dans le genre Pastoral. Son estampe de la Bergere prévoyante en est une preuve bien convaincante : tout y est soigné & fait comme d'après nature, elle prouve que cet Artiste sait parfaitement bien marier le burin avec l'eau forte, ce qui rend, dans cette estampe, le travail d'une propreté désirable dans tous les Artistes qui veulent graver de cette maniere. M. Aliamet peut passer pour un modele parfait dans ce genre.

Je ne m'étendrai pas davantage sur les talens de nos autres Artistes ; cela iroit à l'infini. Je vous observerai seulement, Monsieur, que l'usage que l'on fait de l'eau forte, loin d'avoir contribué à la perfection de la gravure au burin, l'a tout-à-fait perdue : la plupart de nos Artistes la mettent à toute sauce, sans envisager si le tableau demande un burin pur, ou s'il exige seulement une gravure ébauchée à l'eau forte, & terminée au burin. Il en est à peu près des beaux Arts, comme de la Littérature ; on ne raffole aujourd'hui que des petites choses, & je crois qu'on n'ose tenter les grandes, parce qu'on ne se croit pas en état de les exécuter. L'exemple de ceux qui ont eu le sort d'Icare fait trembler les autres d'une pareille chûte. Il en est cependant, parmi nos Artistes, qui, au lieu de s'amuser à copier tous les tableaux des Peintres Hollandois, & tous ces dessins qui font rougir la pudeur la moins alarmée, pourroient s'appliquer, d'une maniere plus avantageuse, aux mœurs & aux arts, à donner de la publicité aux tableaux d'Histoire que Sa Majesté fait exécuter tous les ans, particuliérement à ceux qui ont réuni les suffrages du Public. Leur maniere s'agrandiroit,

& ils pourroient produire des chefs-d'œuvres dignes, au moins, de passer à la postérité.

 Comparez un peu, Monsieur, tout ce qui a été fait & exécuté pour faire connoître les traits de bienfaisance du Prince & de la Princesse que le Ciel a pris plaisir à former pour notre bonheur, avec ces morceaux de gravures qu'ont exécutés Poilly, Edelinck, & d'autres Artistes, pour publier la gloire de Louis XIV. Quelle noblesse ! quelle majesté ! quelle exécution dans les ouvrages de ces derniers ! C'est dans ces chefs-d'œuvres que l'on peut voir ce que le burin le plus fier, le plus varié, le plus savant peut exécuter ; au lieu que de nos jours, ce sont de petits riens qu'on voudroit bien faire admirer à la loupe. J'avouerai qu'il y a un choix à faire pour le style dans les estampes de nos anciens Graveurs. Mettez en parallelle certains morceaux gravés à l'eau forte & terminés au burin, avec des morceaux gravés au burin pur ; par exemple, la Transfiguration de Raphaël, gravée par Tomassin, & le même sujet, gravé par le Chevalier d'Origny. Je pense que vous reconnoîtrez, dans l'un, ce doux feu d'imagination qui fait le caractere du Peintre ; dans l'autre, cette chaleur hors de saison, qui, pour donner de la force aux figures au-delà de celle qu'elles doivent avoir, a fait tomber dans l'erreur des Personnes au point de prendre pour le Possédé, la figure qui le soutient, tant le caractere de ce dernier personnage est outré. Voyez l'Enlévement des Sabines du Poussin, gravé par Baudet & par G. Audran ; quelle douceur ! quelle union ! & quel faire dans l'estampe de Baudet : dans Audran, au contraire, tout y paroît sec, & pour peu que l'épreuve ne soit pas belle, toutes les figures paroissent picotées de petite vérole. Quelle différence de style dans l'estampe de la Vision d'Ezéchiel, d'après Raphaël, gravée par F. Poilly, & dans celle qui est gravée par N. Larmessin. Oserois-je vous prier de comparer les estampes

de G. Audran, d'après le Carrache & le Dominiquin, avec celles gravées par J. L. Roullet, d'après le même Carrache. G. Audran paroît dur, Roullet, au contraire, est d'une pureté, d'une élégance qui charme les yeux ; d'ailleurs, cet Artiste ne le cédoit pas à Audran pour la correction du dessin.

Quoiqu'il en soit, la différence de l'un & de l'autre de ces Artistes est bien moindre que d'eux à nous. Jettez, je vous prie, un coup d'œil sur les estampes gravées par nos Maîtres, d'après Gerardou, Mieris, Netscher, Scalken, Terburg, & autres, dont le nombre n'est pas petit, & comparez ces morceaux, je ne dis pas seulement avec ceux des anciens, mais avec ceux de M. Wille : quelle sécheresse dans les premiers ! & quelle richesse dans ceux de ce célebre Artiste ! On retrouve, dans ses ouvrages, ce beau fini, cette belle couleur, ce charmant coloris, cette coupe hardie, & cette conduite de burin que lui seul semble avoir su conserver des Anciens.

Voilà une partie des réflexions que j'avois à ajouter aux vôtres, puissent-elles ne pas déplaire à nos Artistes ; mon intention n'a jamais été de mortifier personne ; je ne me suis déterminé à parler des talens de ceux que j'ai cités, dans le cours de cette Lettre, que dans la confiance qu'ils sont au dessus de toute critique. Ce n'est pas sans regret que je passe sous silence les ouvrages de beaucoup d'autres Artistes faute de connoître leurs productions ; si l'occasion se présente, peut-être bien hazarderai-je d'en esquisser quelque chose, & alors je ferai quelques observations sur les opérations de quelques morceaux modernes qui paroissent avoir fait sensation, & j'espere démontrer qu'au lieu d'arriver à la perfection de la *Gravure*, nous sommes à la décadence de ce bel Art.

Je suis, &c.

Permis d'imprimer, à Amiens, ce 25 Avril 1780.
FLORIMOND LEROUX, *Maire.*

www.ingramcontent.com/pod-product-compliance
Lightning Source LLC
Chambersburg PA
CBHW030126230526
45469CB00005B/1825